coleção fábula

GEORGES DIDI-HUBERMAN
QUE EMOÇÃO! QUE EMOÇÃO?

TRADUÇÃO
CECÍLIA CISCATO

editora■34

Uma criança chora, **9**. Dois gestos filosóficos: o espanto [PONTO DE EXCLAMAÇÃO] e a pergunta [PONTO DE INTERROGAÇÃO], **10**. A emoção como ato primitivo [DARWIN]: o choro é próprio dos animais, das crianças, das mulheres, dos loucos, dos velhos e das "raças humanas (que têm) poucas semelhanças com os europeus", **12**. O direito de discordar: a filosofia como campo de batalha. Questionar, confiar, tomar partido, **17**. Quem se emociona expõe sua impotência. O ridículo e o "patético", **18**. O *páthos* "passivo": a emoção como impasse da ação, da razão e da linguagem [ARISTÓTELES, KANT], **20**. A paixão como "privilégio" dos seres vivos e "fonte" da arte [HEGEL, NIETZSCHE], **23**. A emoção como abertura ao mundo, movimento para fora de si [SARTRE, MERLEAU-PONTY, FREUD], **24**. A emoção não diz "eu" [DELEUZE]. O inconsciente e a sociedade mais além do "eu" individual, **28**. Gestos mais antigos que nós mesmos [MAUSS], **31**. As imagens cristalizam, transmitem e transformam esses gestos [WARBURG], **34**. As emoções como transformações: do luto à cólera, ao desejo e ao ato revolucionário [EISENSTEIN], **38**. A alegria e a tristeza se fundem [PASOLINI], **44**. Perguntas & respostas, **47**.

**QUE EMOÇÃO!
QUE EMOÇÃO?**

CONFERÊNCIA PRONUNCIADA EM 13 DE ABRIL DE 2013,
NO TEATRO DE MONTREUIL, NOS ARREDORES
DE PARIS, E SEGUIDA DE UMA SESSÃO DE PERGUNTAS
E RESPOSTAS.

Meus jovens, todos nós choramos. Nascemos chorando. Ninguém se lembra, mas que emoção deve ser, uma enorme emoção, essa de nascer, de vir ao mundo. Até onde posso me lembrar, sei que chorei muito quando pequeno. Chorei por um sim e por um não. Minha irmã mais velha ficava parada na minha frente me olhando fixamente e me dizia: "Chore!". E eu chorava. Chorei de desgosto, chorei de tristeza, chorei de amor, chorei de raiva (foi minha mãe quem me explicou isso, e esse foi um dia importante, quando compreendi que podemos chorar de raiva como um primeiro passo para tomar a decisão de agir, de não se deixar explorar, de se revoltar). Talvez houvesse também um prazer secreto em chorar. Um dia, enquanto chorava, cruzei por acaso com o meu reflexo no espelho: vi minha própria imagem toda enrugada, meus lábios todo contraídos, minhas lágrimas. E nesse dia eu parei de chorar. Mas ainda hoje acontece, até com alguma frequência, que eu tenha vontade de chorar quando uma emoção toma conta de mim, me submerge. Por exemplo, quando ouço certas músicas.

*

Para começar, gostaria de tentar explicar meu título, esse título repetitivo, em duas linhas, em dois pedaços de frase. Minha ideia era sugerir algo tipicamente filosófico. Na primeira linha, *que emoção!*, eu exclamo porque me coloco, por hipótese, em uma situação de espanto: uma emoção recai sobre mim sem aviso, ou então eu me vejo diante da emoção de uma outra pessoa, como é o caso dessa imagem de uma criança que chora [fig.1]. O ponto de exclamação responde pelo primeiro de todos os gestos filosóficos, o de se espantar diante de algo, de alguém, de uma experiência. Eu me espanto diante dessa experiência e, mais ainda, eu me espanto diante de sua intensidade: diante desta criança que chora, vejo claramente a boca que se projeta para a frente, tenho a impressão de que ela se abre demais, à beira do ricto. Em contraste, os olhos estão fechados, mas eu diria que fechados demais, pois as sobrancelhas estão muito rígidas, as pálpebras intensamente contraídas. Ainda que a imagem seja fixa — trata-se de uma fotografia tirada no século XIX, em torno de 1870 —, o rosto e o corpo desta criança se mostram sob o signo de uma energia infeliz, entre o que parece excessivamente aberto (a boca) e excessivamente fechado (os olhos). Há aqui um tipo de paradoxo. Daí o espanto. Daí o ponto de exclamação.

Mas esse primeiro gesto de espanto não seria filosófico até o fim se não se prolongasse por meio da formulação

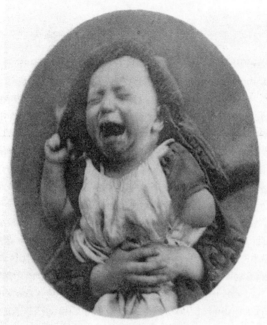

[fig.1]

de uma pergunta: *que emoção?* Ponto de interrogação que poderia facilmente se transformar em uma série sem fim de pontos de interrogação: o que se entende por emoção? Que tipo de emoção? Por que a emoção? Por quais razões (o plural é importante, não há jamais uma única razão capaz de explicar as coisas da nossa vida)? Por que, em vista de quê? E como, sim, como? Como a emoção acontece, se desenvolve, desaparece, recomeça? E assim por diante.

*

Não será evidentemente em uma única conferência que responderemos, se é que isso é possível, a todas essas perguntas que as emoções nos fazem. O melhor continua sendo proceder a partir daquilo que temos diante dos olhos, ou seja, esta imagem da criança que chora. Além do primeiro paradoxo que sugeri — como se algo de muito poderoso saísse do interior da criança em direção ao exterior, ao mesmo tempo que os olhos fechados parecem recusar que o mundo exterior venha até ela —, observo algo que me perturba profundamente: esta criança está chorando, mas não o faz "livremente", por assim dizer. Sua emoção lhe é imposta. A criança talvez esteja chorando — ou talvez esteja chorando tanto assim — justamente por não estar livre. Vocês conseguem ver, na parte de baixo, as duas mãos agarradas à sua cintura? É um outro garotinho, um pouco mais velho, que o prende, que o segura, como bem vemos na prancha fotográfica do livro onde esta imagem aparece [fig.2].

Por quê? Do que esta criança é prisioneira? Ora, eu diria, ela é prisioneira do enquadramento da fotografia. Se ela fosse livre, sairia do enquadramento e não poderíamos vê-la hoje numa imagem. Ou seja, a criança foi imobilizada para que a foto pudesse ser tirada em boas condições técnicas. As fotos tinham sido encomendadas por Charles Darwin — o grande biólogo e teórico da evolução

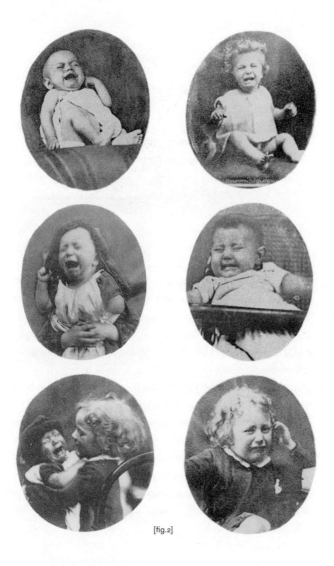

[fig.2]

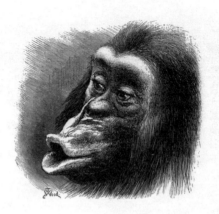

[fig.3]

das espécies animais — para ilustrar seu livro *A expressão das emoções no homem e nos animais*. A própria prancha fotográfica se apresenta como um sumário cronológico do choro infantil, desde o bebê (no alto, à esquerda), que *ainda* chora como um recém-nascido, porque está com fome ou cólica, até o menininho (embaixo, à direita) que *já* chora como um filósofo melancólico ou como um poeta romântico, com a mão sobre a têmpora.

Em seu livro, Charles Darwin queria demonstrar que o ato de chorar é um ato *primitivo*. Segundo ele, esse ato consiste em expressar, por meio de certos movimentos musculares da face e de certas secreções (as lágrimas), uma dor física ou uma emoção interior. Nas páginas que precedem a prancha fotográfica que nos interessa, Darwin

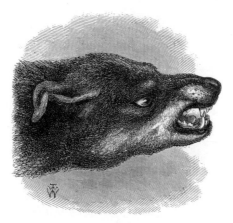

[fig.4]

escreve um capítulo inteiro sobre "as emoções e as sensações dolorosas" nos macacos, de forma que, na iconografia do livro, o bebê aos prantos vem logo após a imagem de um "chimpanzé desapontado e de mau humor" **[fig.3]**. Se a emoção é um estado primitivo, isso significa, segundo Darwin, que a encontramos principalmente nos animais (pássaros, cachorros, gatos) **[fig.4]**, nas crianças, nas mulheres (sobretudo as loucas) **[fig.5]**, nos velhos (sobretudo os doentes mentais ou em condição senil) **[fig.6]** e, por fim — porém sem nenhuma ilustração para esse caso —, nas "raças humanas [que têm] poucas semelhanças com os europeus". Darwin explica aqui, sem mais detalhes ou exemplos, que "os selvagens derramam lágrimas abundantes por razões extremamente fúteis [...]", à maneira das

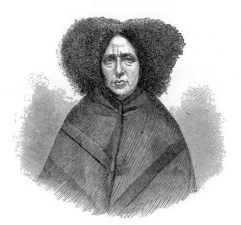

[fig.5]

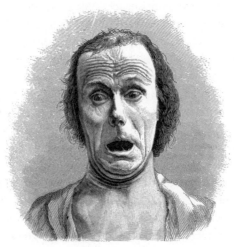

[fig.6]

crianças pequenas, em suma. A idade da razão, a idade adulta, seria então a idade em que sabemos reprimir essa tendência primitiva de expressar as emoções: "O inglês não chora", escreve Darwin (que era inglês), "a não ser sob pressão da mais pungente dor moral."

*

Darwin é um grande cientista para muitas coisas — especialmente por seu modelo da evolução biológica das espécies animais —, mas, nessa questão das emoções, vocês já desconfiam que é fácil não concordar com ele. Aliás, notem que nem "a" ciência, nem "a" filosofia existem no sentido de um discurso único do tipo "a ciência nos diz que..." ou "a filosofia nos ensina que...". O que existe, na verdade, são campos, *campos de batalha* — nomeados "ciência", "filosofia" ou "política" — nos quais se enfrentam pessoas, numa mesma época ou de uma época para outra, que não estão nada de acordo entre si. Assim, diante de cada questão, é preciso se questionar, se informar, comparar as diferentes opiniões, e depois, na hora certa, tomar partido.

Questionar, em primeiro lugar. Mas de que maneira? Há pelo menos duas maneiras de se questionar. Com desconfiança e suspeita, como o policial que interroga um suspeito ofuscando seu rosto com uma luz forte. Ou, então, com confiança, mesmo que essa confiança seja

provisória, condicional. Optemos pela confiança. Confiemos na criança que chora (e talvez na criança que sobrevive em mim, já adulto, quando sinto vontade de chorar).

*

Pois bem, observemos de novo esta criança [fig.1]. Esta criatura que chora diante de nós, um ser em lágrimas, se apresenta a nós. Ela se expõe. Ela expõe, mostra sua emoção. Ela se expõe em toda a sua fraqueza, se expõe talvez até mesmo ao ridículo. Eu não sei, mas, no fundo, quem é que decide quem é ridículo e quem não é? É claro que é possível chorar sozinho ou "por si mesmo": é o lamento egoísta das consciências infelizes. É possível também chorar lágrimas de crocodilo, lágrimas-álibi, lágrimas estratégicas, lágrimas retóricas e artificiais (como se vê o tempo todo na televisão, por exemplo).

Mas o que acontece quando choramos diante dos outros, quando nos deixamos tomar por uma emoção que nos expõe diretamente aos outros? Volto à questão do ridículo porque ela é muito importante e diz respeito a todos nós: todo mundo já deixou sua emoção aparecer e, com isso, teve medo de parecer completamente ridículo, como se estivesse nu dos pés à cabeça (aliás, um filósofo poderia se perguntar, e com razão: por que o fato de se desnudar seria tão ridículo? Mas deixemos isso de lado). As questões relativas ao pudor e à vergonha estão

ligadas a tudo isso, e são também muito importantes para nossa vida psíquica e coletiva. Eu não sei se as crianças e os adolescentes ainda dizem isto hoje em dia, mas conheço uma expressão típica para designar o ser exposto aos outros na nudez de sua emoção, por assim dizer. Dizemos sobre ele, desprezando-o, é claro: "Ele é patético".

Eu não gosto nem um pouco dessa maneira de falar. Em primeiro lugar, aquele que se emociona diante dos outros não merece o nosso desprezo. Ele expõe sua fraqueza, ele *expõe seu não poder* [*impouvoir*], ou sua impotência, ou sua impossibilidade de "encarar", de "manter as aparências", como costumamos dizer. Talvez digamos a seu respeito: "Tudo que lhe sobrou foram os olhos para chorar" — um jeito de dizer que sua vida ficou mais *pobre*.* Mas essa pobreza, na realidade, nada tem de ridículo, nem de lamentável. Muito ao contrário! Quando se arrisca a "perder a pose", esse ser exposto à emoção se compromete também com um ato de honestidade: ele se nega a mentir sobre o que sente, se nega a fazer de conta. Em certas circunstâncias, há mesmo muita coragem nesse ato de mostrar sua emoção.

* A expressão francesa "*Il ne lui reste plus que ses yeux pour pleurer*" — literalmente, "Só lhe restam os olhos para chorar" — significa "Ele perdeu tudo". [N.T.]

*

Não gosto nada desse desprezo presente na expressão "ele é patético" por uma segunda razão: é que o termo *patético* tem uma longa e belíssima história, que vale a pena trazer à tona, como faria um arqueólogo com uma estátua grega enterrada debaixo de uma fábrica em Atenas. Essa história é justamente a da palavra grega *páthos*, tão importante para os grandes autores trágicos de outrora — Ésquilo, Sófocles, Eurípides — quanto foi a palavra *logos*, mais tarde, para os grandes filósofos exploradores da "linguagem" ou da "lógica": Platão e Aristóteles. Em uma das suas obras de lógica, intitulada *Categorias*, Aristóteles deduz a palavra *páthos* a partir daquilo que chamamos, em gramática, de "voz passiva" de um verbo. Eis o exemplo que ele dava: "eu corto, eu queimo" ilustra a voz ativa ou *em ação*; "eu sou cortado, eu sou queimado" ilustra a voz passiva ou *em passividade*, ou seja, em *páthos* (aliás, o exemplo é interessante, pois se refere tanto a uma dor injusta, à tortura, por exemplo, como a uma dor benéfica, como quando o médico corta um tumor ou cauteriza uma ferida, queimando-a).

Essa distinção parece evidente, provavelmente porque, aqui, é a língua que pensa por nós, que nos fornece as "categorias", os instrumentos fundamentais para estabelecer a diferença entre agir e sofrer, fazer uma ação ou submeter-se a uma paixão. A partir disso, entendemos

melhor que o fenômeno da emoção esteja ligado ao *páthos*, quer dizer, à "paixão", à passividade, ou à impossibilidade de agir, como num episódio famoso da guerra de Troia [fig.7], quando Laocoonte e seus filhos foram impedidos de agir — até a morte — por serpentes enviadas por Atena.*

Nessas condições, vocês poderão entender que os filósofos clássicos tenham a tendência — como o fortão da escola que zomba de você na hora do recreio porque você tem um jeito "patético" — a considerar a emoção como uma fraqueza, um defeito, uma impotência. De um lado, a emoção se opõe à *razão* (que, de Platão a Kant, os filósofos em geral consideram ser o que há de melhor). De outro, opõe-se à *ação* (quer dizer, à maneira voluntária e livre de conduzir a vida adulta). A emoção seria assim um *impasse*: impasse da linguagem (emocionado, fico mudo, não consigo achar as palavras); impasse do pensamento (emocionado, perco todas as referências), impasse de ação (emocionado, fico de braços moles, incapaz de me mexer, como se uma serpente invisível me imobilizasse).

Um impasse se dá quando a gente *não passa*: é uma noção negativa. Muitos filósofos falariam da emoção como algo unicamente negativo: a emoção não é isso, não pode aquilo etc. Kant, por exemplo, disse que a emoção é apenas um "defeito da razão", uma "impossi-

* Trata-se do episódio do cavalo de Troia, que se lê no livro II da *Eneida*, de Virgílio. [N.T.]

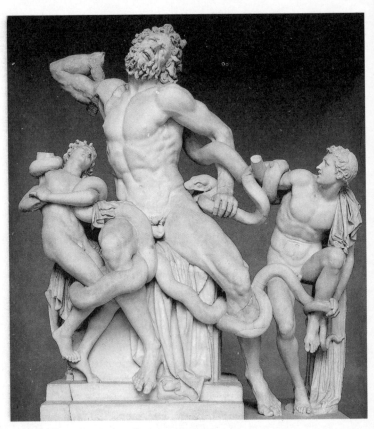

[fig.7]

bilidade" de refletir e, até mesmo, uma "doença da alma": não somente as grandes tristezas como também a "alegria exuberante", dizia ele, são "emoções que ameaçam a própria vida". Devemos então, como dizia Darwin, deixar as emoções para as crianças, as mulheres, os loucos, os velhos e os selvagens?

*

Não, não e não! Três vezes não. Eu bem disse a vocês que a filosofia era um campo de batalha. Assim, tentemos atravessar suas linhas de frente no sentido contrário. Para começar, há Hegel: ele diz justamente que o *não* nem existe menos, nem é menos necessário do que o *sim*. Diz também que, sem impasses, nem sequer saberíamos o que é uma passagem. Ou seja, ele devolve ao *páthos* sua dignidade diante do *logos* e, até mesmo, como ele ousa dizer, seu "privilégio": "Os seres vivos", escreve Hegel em sua *Enciclopédia das ciências filosóficas*, "têm o privilégio da dor" (o termo "privilégio", no original em alemão, se diz *Vorrecht*: *vor* designa algo que vem antes, e *Recht*, toda noção social de direito).

Em seguida, há Nietzsche. Nietzsche começa por preferir os poetas trágicos aos filósofos "lógicos": ele devolve assim um valor positivo, fértil, ao *páthos* e à emoção. Essa "vulnerabilidade", essa eventual dor que Hegel havia nomeado "privilégio", Nietzsche nomeia

"fonte original", cuja força e importância se manifestam na arte ou na poesia — como bem vemos na estátua de *Laocoonte*. Se afirmo aqui, talvez rápido demais, que Nietzsche começou a recorrer mais à poesia, à arte e à literatura do que às verdades eternas de um filósofo dogmático, é para insistir sobre o fato de que tal deslocamento representa toda uma prática do pensamento filosófico que se viu modificada de fio a pavio. A partir de Nietzsche, os filósofos são um pouco mais emotivos e um pouco menos professorais; a partir de agora, podemos escutar os poetas e dizer "eu queimo" ou "eu ardo" — de amor, de paixão — sem precisar distinguir uma voz unicamente ativa de uma voz unicamente passiva.

*

A partir de Nietzsche, portanto, é toda a vida sensível que é questionada — como na poesia e na literatura, como em Baudelaire ou em Flaubert, que Nietzsche admirava. A vida sensível será *descrita* em sua energia, inclusive passional, e não somente *prescrita* em seus deveres de razão e de ação. Com isso, a oposição entre ação e paixão será reposta em jogo, repensada e reanalisada... Henri Bergson considerará as emoções como gestos ativos — à maneira dos gestos de paixão que encontramos na mesma época em Rodin, por exemplo [fig.8] —, gestos que, aliás, reafirmam muito bem o próprio sentido da palavra: uma *emoção* não

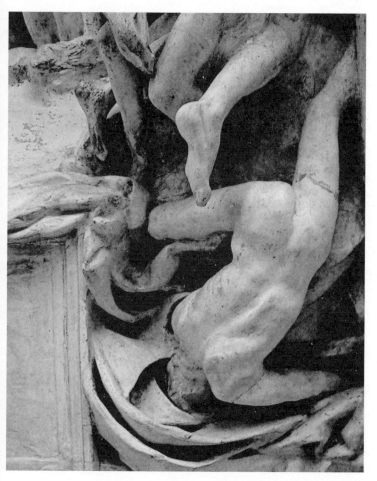

[fig.8]

seria uma *e-moção*, quer dizer, uma *moção*, um movimento que consiste em nos pôr para fora (*e-*, *ex*) de nós mesmos? Mas se a emoção é um movimento, ela é, portanto, uma ação: algo como um gesto ao mesmo tempo exterior e interior, pois, quando a emoção nos atravessa, nossa alma se move, treme, se agita, e o nosso corpo faz uma série de coisas que nem sequer imaginamos. Desde então, outros filósofos quiseram se dedicar a descrever o gesto da emoção. Por exemplo, Jean-Paul Sartre dirá que, ao contrário de nos afastar do mundo, "a emoção é uma maneira de perceber o mundo". Mais tarde, Maurice Merleau-Ponty dirá que o evento *afetivo* da emoção é uma abertura *efetiva* — uma abertura: o contrário de um impasse, portanto —, um tipo de conhecimento sensível e de transformação ativa de nosso mundo. Freud, por sua vez, ao inventar a psicanálise — ao descobrir os poderes do inconsciente —, descobriu algo muito estranho, muito perturbador e muito importante: acontece com frequência que uma emoção nos tome, nos toque, sem que saibamos por que, nem exatamente o que ela é: sem que possamos representá-la para nós. Ela age sobre mim mas, ao mesmo tempo, está além de mim. Ela está *em mim*, mas *fora de mim*.

Isso às vezes acontece quando nos sentimos muito mal. Acontece também em crises de loucura ou de histeria [fig.9]. Ou acontece, simplesmente, em alguns de nossos sonhos (há inclusive certos cineastas, como Alfred Hitchcock ou David Lynch, que conseguem comunicar muito

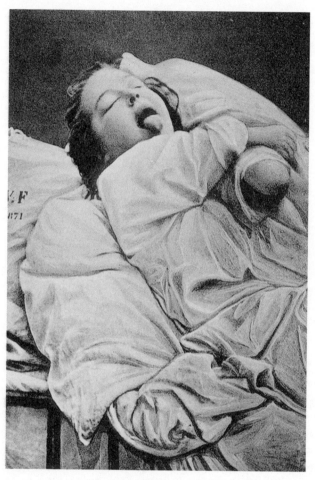

[fig.9]

bem essa estranheza): por exemplo, quando eu sonho que alguém de quem gosto muito vai morrer e, apesar disso, me sinto totalmente normal, sem nenhuma emoção particular; ou então, ao contrário, se sonho com este microfone, por exemplo, e ele se torna, no meu sonho, uma coisa aterrorizante, perigosa, angustiante. Em todos esses casos, a emoção não condiz com a imagem que fazemos da situação. Freud diz que há aqui uma disjunção entre o afeto e a representação. E é por isso que às vezes somos atingidos por certas emoções sem que saibamos reconhecê-las ou sem que possamos entender seus motivos, ainda que estejamos profundamente tomados por elas.

*

Em que ponto estamos? Acabamos de estabelecer que a emoção é um "movimento para fora de si": ao mesmo tempo "em mim" (mas sendo algo tão profundo que foge à razão) e "fora de mim" (sendo algo que me atravessa completamente para, depois, se perder de novo). É um movimento afetivo que nos "possui" mas que nós não "possuímos" por inteiro, uma vez que ele é em grande parte desconhecido para nós. O que estou dizendo aqui é o resultado de uma descrição psicológica ou, como costumamos dizer, fenomenológica. Lembro-me de uma imagem que corresponde um pouco àquilo que quero dizer: num filme de Pier Paolo Pasolini chamado *A raiva* (*La rabbia*),

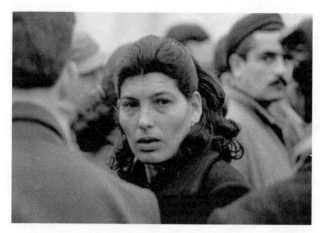

[fig.10]

vemos uma mulher muito digna em meio a uma multidão de pessoas. Ela acaba de saber que seu marido, um mineiro italiano, morreu em uma explosão causada por um gás inflamável [fig.10].

Um grande filósofo contemporâneo, Gilles Deleuze, aprofundou todas essas descrições dizendo o seguinte: "A emoção não diz 'eu'. [...] Estamos fora de nós mesmos. A emoção não é da ordem do eu, mas do evento. É muito difícil captar um evento, mas não creio que essa captura implique a primeira pessoa. Antes, é preciso recorrer [...] à terceira pessoa, [pois] há mais intensidade na proposição 'ele [ou ela] sofre' que na proposição 'eu sofro'." Acho essa frase espantosa. Ela é tão justa! "Justa" no sentido

[fig.11]

da justiça: ela indica, parece-me, o bom uso que podemos fazer em sociedade — o uso ético, digamos — de nossas emoções.

A emoção não diz "eu": primeiro porque, *em mim*, o inconsciente é bem maior, bem mais profundo e mais transversal do que o meu pobre e pequeno "eu". Depois porque, *ao meu redor*, a sociedade, a comunidade dos homens, também é muito maior, mais profunda e mais transversal do que cada pequeno "eu" individual. Eu disse anteriormente que quem se emociona também se expõe. Expõe-se, portanto, aos outros, e todos os outros recolhem, por assim dizer — bem ou mal, conforme o caso — a emoção de cada um. Aqui, os sociólogos e os

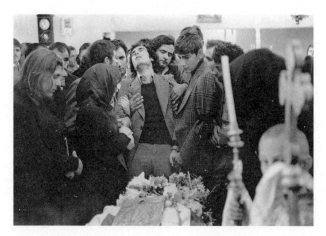

[fig.12]

etnólogos podem nos ensinar muitas coisas sobre as emoções como fenômenos que atingem todo mundo, toda a sociedade [fig.11].

*

Faz alguns anos, meu pai morreu. É claro que eu estava muito emocionado. Acho, porém, que essa tristeza era ainda "maior" que a tristeza solitária e pessoal de perder meu pai. Na hora de ir ao necrotério ou de organizar o enterro, por exemplo, tive que tomar decisões e adotar certas atitudes, executar gestos que não diziam respeito apenas a mim mesmo. Tive, portanto, que agir em socie-

dade — a começar pelo meu comportamento diante do meu próprio filho, por exemplo, ou de minha irmã, ou dos amigos do meu pai etc. —, a despeito de toda a solidão que houvesse em minhas emoções. Os enterros são uma coisa curiosa: mesmo quando as pessoas presentes são jovens, percebemos que elas fazem gestos muito, muito antigos, muito mais antigos que as próprias pessoas [fig.12]. O que isso significa?

Isso significa que as emoções passam por gestos que fazemos sem nos dar conta de que vêm de muito longe no tempo. Esses gestos são como fósseis em movimento. Eles têm uma história muito longa — e muito inconsciente. Eles *sobrevivem em nós*, ainda que sejamos incapazes de observá-los em nós mesmos. Darwin sem dúvida tinha razão ao dizer que as emoções são gestos primitivos. Mas, na sua ideia de "primitivo", ele via somente a natureza (daí a relação estabelecida entre os chimpanzés que grunhem e as crianças que choram). O sentido de "primitivo" foi melhor entendido no âmbito das ciências humanas a partir do momento em que os etnólogos e os sociólogos falaram das emoções sob o ângulo de uma *história cultural*.

Diante dos diferentes ritos em que as emoções coletivas se manifestam — e os enterros são bons exemplos disso —, o grande etnólogo Marcel Mauss falou de uma "expressão obrigatória dos sentimentos". Pode parecer chocante para vocês que uma emoção possa passar por

uma "expressão obrigatória": pois, se é obrigatória, talvez não seja assim tão sincera e emotiva... Uma emoção que se expressa segundo certas formas coletivas seria menos intensa e sincera que outra? Pois bem, justamente não, responde Marcel Mauss, que analisou um grande número de casos. Trata-se de emoções verdadeiras, mas elas passam, elas precisam passar, por sinais corporais — gestos — reconhecíveis por todos: "Todas essas expressões dos sentimentos do indivíduo e do grupo — coletivas, simultâneas, de valor moral e de força obrigatória — são mais do que simples manifestações, são signos de expressões inteligíveis. Numa palavra, são uma linguagem. Esses gritos são como frases e palavras. É preciso pronunciá-los, mas, se é preciso pronunciá-los, é porque todo o grupo pode entendê-los. Mais do que simplesmente manifestar nossos sentimentos, nós os manifestamos para os outros, uma vez que é necessário fazê-lo. Nós os manifestamos para nós mesmos ao exprimi-los para os outros e por conta dos outros. Trata-se essencialmente de uma simbologia."

Isso talvez queira dizer que uma emoção que não se dirija a absolutamente ninguém, uma emoção totalmente solitária e incompreendida, não será sequer uma moção — um movimento —, será somente uma espécie de cisto morto dentro de nós mesmos. Não seria mais uma emoção, portanto.

*

A propósito, por que estou mostrando todas essas imagens enquanto converso com vocês? Para ilustrar aquilo que digo? Não só, pois, olhando bem, cada imagem que vocês viram passar diante dos olhos não era uma simples ilustração; quero crer que cada imagem é bem mais rica que tudo aquilo que lhes posso dizer com minhas palavras e com minhas ideias no espaço de uma hora... Na verdade, mostro imagens porque as imagens são como cristais que concentram muitas coisas, em particular esses gestos muito antigos [fig.13], essas expressões coletivas das emoções que atravessam a história. A fim de poder reunir vários exemplos e poder compará-los, um grande historiador da arte, Aby Warburg, imaginou um atlas de imagens

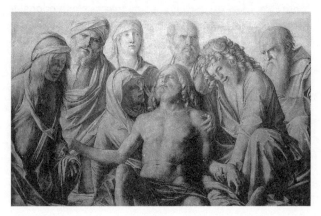

[fig.13]

que chamou de *Mnemosyne*, derivado do nome da deusa grega da memória (não por acaso, ela era também a mãe das Musas) [fig.14].

É como se a história das artes visuais — a pintura e a escultura, mas também a fotografia ou o cinema — pudesse ser lida como uma imensa *história das emoções figuradas*, dos gestos emotivos que Warburg denominava "fórmulas patéticas". É uma história cheia de surpresas, uma história na qual descobrimos que as imagens transmitem, e ao mesmo tempo transformam, os gestos emotivos mais imemoriais. Vejam, por exemplo, esta imagem de uma mulher (trata-se de Maria Madalena) que arranca os próprios cabelos aos pés da cruz de Cristo, em um relevo de bronze da Renascença italiana [fig.15]. De um lado, ela *transmite* um gesto de luto que de fato existia à época de Cristo na religião judaica (um gesto que, aliás, ainda existe mais ou menos). De outro, ela *transforma* esse gesto — e a emoção que o acompanha —, na medida em que, estando completamente descomposta, quase nua em seu vestido transparente, mais faz pensar em uma mulher... como dizer... louca de desejo. Assim, na mesma imagem, no mesmo corpo e no mesmo gesto, podemos descobrir duas coisas muito diferentes que, no entanto, coexistem: um *luto* (lamentar tristemente a perda de alguém) e um *desejo* (querer loucamente a presença de alguém).

*

[fig.14]

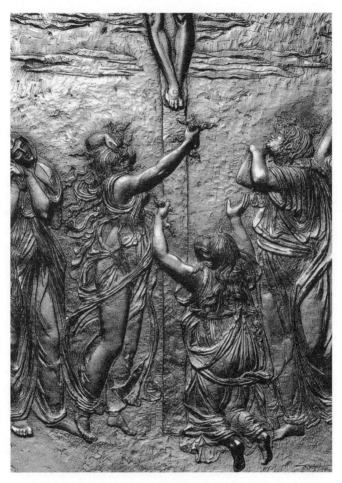

[fig.15]

Gostaria de dizer uma última — ou quase última — coisa que esse exemplo me sugere: as emoções, uma vez que são moções, movimentos, comoções, são também *transformações* daqueles e daquelas que se emocionam. Transformar-se é passar de um estado a outro: continuamos firmes na nossa ideia de que a emoção não pode ser definida como um estado de pura e simples passividade. Inclusive, é por meio das emoções que podemos, eventualmente, transformar nosso mundo, desde que, é claro, elas mesmas se transformem em pensamentos e ações.

Tudo isso pode ser bem observado — e esse será meu último exemplo — numa sequência do célebre filme de Eisenstein, *O encouraçado Potemkin*, em que a tristeza do luto (as mulheres choram e se reúnem diante do cadáver do marinheiro assassinado) [figs.16-7] se transforma em cólera surda (as mãos enlutadas se tornam punhos fechados) [figs.18-9], a cólera surda, por sua vez, se transforma em discurso político e em cantos revolucionários [figs.20-1], os cantos se transformam em cólera exaltada [figs.22-3], a exaltação se transforma em ato revolucionário [figs.24-5]. Como se o *povo em lágrimas* se tornasse, sob nossos olhos, um *povo em armas*. O que quero sugerir aqui — talvez rápido demais — é que, se não podemos fazer política efetiva apenas com sentimentos, tampouco podemos fazer boa política desqualificando nossas emoções, isto é, as emoções de toda e qualquer pessoa, as emoções de *todos em qualquer um*.

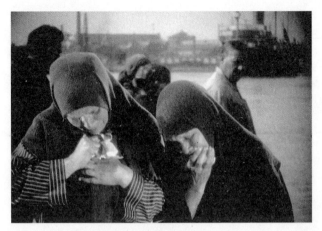

[fig.16]

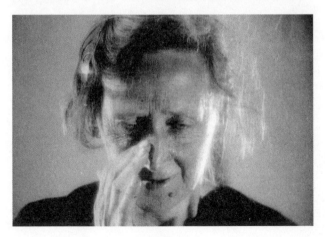

[fig.17]

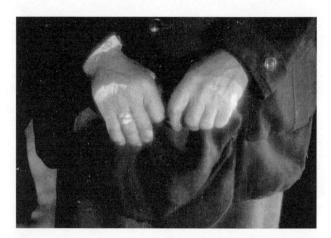

[fig.18]

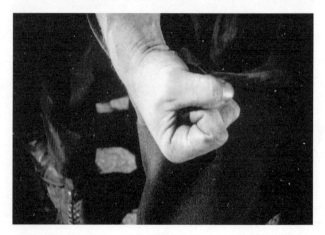

[fig.19]

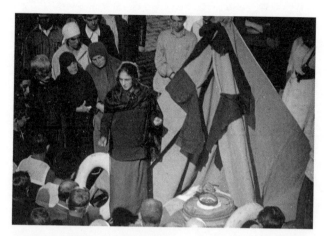

[fig.20]

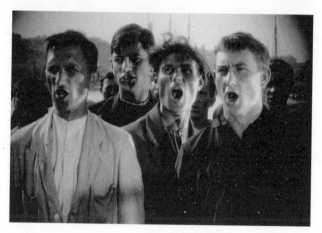

[fig.21]

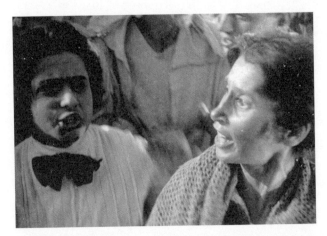

[fig.22]

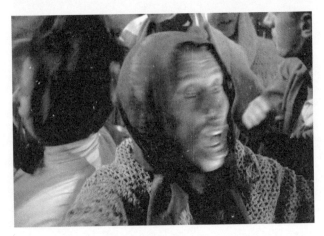

[fig.23]

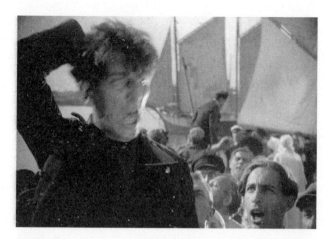

[fig.24]

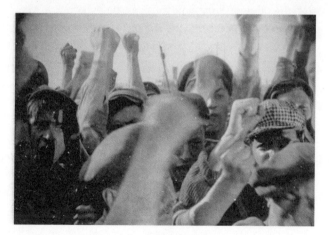

[fig.25]

*

Uma última palavra. Esta noite eu quis abordar a emoção a partir das lágrimas. Poderia certamente tê-lo feito a partir do riso, e quem sabe vocês teriam se divertido muito mais. Mas, antes de tudo, o que eu tentei dizer é que as emoções têm um poder — ou *são* um poder — de transformação. Transformação da memória em desejo, do passado em futuro, ou então da tristeza em alegria. No final de uma das "pequenas conferências" realizadas no teatro de Montreuil em 2005, Philippe Lacoue-Labarthe falou às crianças que vieram escutá-lo as seguintes palavras sobre a emoção musical: "A música pode ser animada ou triste, feliz ou lúgubre. Podemos amar uma música e detestar outra. Mas a partir do momento em que somos tocados por ela, uma coisa chamada *alegria* [*joie*] é imediatamente provocada: uma emoção transtornante. Acontece de vermos pessoas chorando quando escutam uma música, seja ela qual for: elas não choram de tristeza, elas choram de alegria. E, se choram assim de alegria, é porque uma emoção muito antiga — a mais antiga — vem de repente submergi-las."

Quanto a mim, em vez de *alegria* [*joie*], eu proporia uma outra palavra, mais estranha e paradoxal, mas muito poética e, acredito, filosoficamente justa. É uma palavra tomada de empréstimo por Pier Paolo Pasolini ao vocabulário dos trovadores da Idade Média: a palavra *ajoie*, ou *abgioia* em italiano. É impossível saber se, nessa palavra,

a letra *a* tem sentido privativo e sugere a ausência de *joie*, de alegria — como em "apátrida", em que o *a* sugere a privação de pátria —, ou se a letra *a* tem sentido intensivo e sugere uma alegria superior — como em "aparentado", em que o *a* reforça o estreitamento dos laços de família. Talvez isso nos diga que as emoções são sempre secretamente duplas, à maneira de um corpo vivo, que tem necessidade tanto de substâncias duras — os ossos — como de substâncias macias — a carne. Cabe a nós, se quisermos refletir, a tarefa de encontrar sinais de inquietação no coração de nossas alegrias presentes, bem como possibilidades de alegria no coração de nossas dores atuais.

MONTREUIL, 13 DE ABRIL DE 2013

PERGUNTAS & RESPOSTAS

Não sei por que a gente deveria se esconder para chorar, não tem nada de ridículo em chorar. Eu choro bastante, porque acontecem muitas coisas na minha vida. Uma vez eu chorei quase duas horas sem parar e não fui me esconder para isso; não tem nenhuma vergonha em chorar.

Eu concordo com você. Mas você também concorda que algumas crianças sentem uma certa vergonha de chorar. Às vezes, crianças que observam outras crianças chorando se aproveitam da situação para começar uma espécie de brincadeira maldosa, na qual um é o mais fraco e o outro é o mais forte. Era isso que eu queria criticar. Quando você chorou duas horas seguidas, mostrou durante duas horas o quanto estava desesperado e triste. Foi corajoso, em certo sentido, porque afirmou que se sentia assim. Mas você concorda comigo que nem sempre é assim.

O que eu não entendo é por que algumas pessoas zombam de quem chora, afinal de contas isso também poderia acontecer com elas.

Isso é um pouco o que eu tentei explicar. Quando choramos, mostramos um pouco da nossa fragilidade, da nossa fraqueza, e a questão é a seguinte: aquele que está diante de nós irá se aproveitar ou não? Por exemplo, digamos que você não saiba nadar, caia na água e estenda a mão. Será que aquele que está na beira da água vai afundar sua cabeça com os pés ou vai ajudá-lo a sair da água? Isso se chama ética, moral, são escolhas que fazemos: ou você está se afogando e alguém vem ajudar, ou você está se afogando e ninguém socorre, ninguém dá a mínima. É um real problema filosófico que nos acompanha em toda a nossa vida; estamos diante de escolhas. É muito bom que você se dê conta de que mostrar a fraqueza não necessariamente quer dizer que você será ainda mais pisado. Mas, infelizmente, em muitos casos, é assim que acontece, você concorda?

Sim.
Fico satisfeito.

Por que sentimos tantas coisas quando choramos?
Eu não disse isso para todos os casos. Eu acho que em alguns momentos choramos por uma coisa bem simples, e em outros momentos nossas emoções são mais complicadas. No começo, eu disse que, quando era criança, eu chorava tanto que, de certa forma, eu devia sentir um certo prazer nisso. Só não sei dizer qual nem por quê. Mas aqui

estou associando o prazer e o choro, quando normalmente chorar não é um prazer. Há então duas coisas que se sobrepõem, que se misturam. Você nunca sentiu coisas assim, sentimentos um pouco complicados? Isso depende do caso, não há uma regra geral. Inclusive vale lembrar que um filósofo não é nunca alguém que diz coisas gerais, mas sempre coisas precisas, o que é muito diferente. Segundo as palavras de Bergson, a filosofia não é vaga, ela deve ser precisa. Devemos nos formular problemas precisos e tentar respondê-los. Isso significa que eu sou prudente, que eu não estou dizendo que todas as emoções são complicadas e duplas, mas que certas emoções são assim. Isso por si só já é interessante. Mas eu não estou dizendo que todas as emoções são duplas. Com certeza, existem emoções muito simples, é claro: por exemplo, a admiração. Para mim, essa é uma das emoções mais importantes, estar diante de algo que acho magnífico. Quando isso acontece, tudo é muito simples... tão simples quanto um projetor que de repente caísse sobre esse palco.*

Às vezes, a gente chora e não sabe dizer bem o porquê. Isso é normal?
Sim.

* Para surpresa geral, nessa hora um projetor de fato caiu do alto do palco do teatro, bem ao lado do conferencista. A surpresa era, claro, um truque sugerido por Camille Boitel, que apresentava ali, naquela mesma noite, seu espetáculo *L'Immédiat*.

É estranho, porque, quando nos perguntam por que estamos chorando, respondemos: "eu não sei".
Você está dizendo agora o que eu tentei dizer antes, do meu jeito. Eu disse que, se a emoção é maior do que eu mesmo — porque é tão profunda que não consigo reconhecê-la, ou então porque ela também diz respeito aos outros —, não é possível fazer com que minha emoção seja de fato minha, ela me possui e eu não a possuo. É por isso que você não consegue dizer por que está emocionado. É perfeitamente natural que, nessas horas, você não encontre uma palavra para isso. Mas, se você começa a refletir, a se tornar um jovem filósofo, você dirá que, mesmo que não tenha palavras, ainda assim você pode tentar expressar o fato de justamente não ter palavras. Isto é filosofia: colocar palavras mesmo nas coisas para as quais não temos espontaneamente palavras. É preciso uma certa coragem ou um certo esforço, é preciso olhar um pouco melhor para aqueles que pensaram nisso antes de nós, pois existem muitos filósofos que refletiram a respeito muito antes de nós. Isso supõe alguma leitura, mas, no final, conseguimos dar palavras às coisas que nos deixam às vezes sem palavras.

Eu não entendi muito bem a história da Maria Madalena que arranca os próprios cabelos.
A história é que, segundo algumas lendas, Maria Madalena era uma prostituta, muito carnal, muito sensual. Ela conhece Cristo e, de certo modo, se apaixona por ele. Mas

é claro que a história não é contada assim. Quando Cristo está morto na cruz, é ela quem mais se desespera. São João está muito abatido. A Virgem, a mãe de Cristo, desmaia de tanta dor. Mas Maria Madalena está descontrolada. Em sua representação mais comum, Maria Madalena usa um longo vestido vermelho, só se veem o vestido e seus cabelos, longos cabelos loiros ou ruivos. Na imagem que eu mostrei [fig.15], o artista fez uma escolha incrível. Ele colocou nessa mulher uma vestimenta da Antiguidade clássica, pagã, ou seja, um tipo de roupa usado pelas Mênades, as mulheres que faziam as festas em louvor do deus Dioniso. Ela está tão desesperada com a morte de Cristo que arranca um tufo de seus próprios cabelos. Isso corresponde a um gesto real que as pessoas faziam na época de Cristo, bem antes e também depois, na religião judaica — hoje em dia, ninguém mais se arranca os cabelos, mas ainda se corta uma pequena franja para indicar o luto. Isso é um tipo de ritual mais comportado do que o ritual original, quando as pessoas se arrancavam os cabelos de dor. Vemos que, na imagem, ela segura esse tufo de cabelos na mão. Mas, se você conhece a representação das mulheres pagãs de quem acabo de falar — as Mênades —, elas também agitavam coisas nas mãos. Na Antiguidade grega, elas pegavam um coelho vivo e o comiam cru, exibindo sua carne. Era uma coisa completamente louca. Então, essa imagem mistura duas tradições totalmente opostas: a tradição pagã — as Mênades, Dioniso, deus

do vinho — e a tradição judaico-cristã. Podemos, em uma imagem, como em um gesto, misturar duas coisas contraditórias. Eu me lembro de ter visto uma dançarina indiana cuja metade direita dançava um personagem e a outra metade dançava outro personagem. Era incrível: com um único corpo, essa mulher dividida em dois contava a história de duas pessoas. Agora você entendeu melhor?

Isso representa a tristeza de Maria Madalena.
No gesto de arrancar os próprios cabelos, há toda a tristeza do mundo. Mas ela é tão sensual, erótica, evoca tanto essa reminiscência das Mênades, que sua tristeza se mistura com uma coisa totalmente diferente. Quando estamos tristes, não temos disposição para ninharias. Temos aqui, juntas, duas coisas opostas.

Por que a pessoa que escreveu o livro sobre a emoção dizia que os ingleses quase nunca choram?
Boa pergunta. Ele disse isso porque, na época em que escreveu, na época vitoriana — a época da rainha Vitória —, expressar as emoções era malvisto em sociedade. Um homem devia ser impassível, sem paixões. Um pouco como os caubóis: será que o John Wayne chora em algum de seus filmes? Não sei, pode ser. Essa história sobre os ingleses é a história de uma sociedade que tem valores, entre os quais emocionar-se é um valor negativo. É isso que Darwin diz.

Por que Atena mandou serpentes, o que Laocoonte e seus filhos tinham feito de errado?
Vou contar rapidamente. Os gregos estavam ao redor da cidade de Troia, que sitiavam para tentar ganhar a guerra. Os troianos eram muito fortes, e por isso a guerra perdurava. Os gregos tiveram a ideia de construir o cavalo de Troia, um enorme cavalo em madeira que supostamente era um presente para os troianos. Mas, na realidade, os soldados tinham se escondido no interior do cavalo. Se os troianos levassem o cavalo para dentro da cidade, os soldados sairiam e não teriam mais que vencer as muralhas da cidade. Todo mundo em Troia achou o cavalo muito bonito e o aceitou. Mas um homem desconfiou, um sacerdote chamado Laocoonte. Vem daí o ditado latino *"Timeo Danaos et dona ferentes"*: "Temo os gregos, até quando trazem presentes". Se você tem um inimigo e ele lhe dá um presente, desconfie. Atena, vendo que a artimanha dos gregos corria o risco de ser descoberta por Laocoonte, envia-lhe serpentes para que lhe cortem a palavra, e elas asfixiam a ele e a seus filhos. É uma história de guerra na qual os deuses intervêm.

Por que os filhos dele também são mortos?
A mitologia grega é muito cruel; estou pensando em outro exemplo. Uma mulher, Níobe, rivalizava com Apolo, que dispara flechas contra ela. Mas ele não se contenta em matar Níobe, ele mata primeiro seus filhos, na frente

dela.* É muito cruel. Por que é assim tão radical? Por que nas guerras matamos civis? Por que nas guerras de hoje não se matam somente os militares, mas também as mulheres, as crianças e os velhos? É terrível, mas é assim. Farei uma associação de ideias entre a sua pergunta — por que os deuses são tão cruéis — e o momento da invenção das armas químicas durante a Primeira Guerra Mundial: o que vem do céu não faz distinção. Tudo aquilo que mata a partir do céu é feito para matar todo mundo.

No começo da conferência, o senhor começou falando do choro de raiva, excluindo as lágrimas de crocodilo, o choro fingido e aquelas horas em que choramos sozinhos. Por que chorar sozinho não é uma emoção?
Mas é claro que chorar sozinho tem a ver com as emoções. Eu só queria delimitar o nosso assunto de hoje. Não queria explorar a emoção como fenômeno psicológico. Psicologicamente, o fato de chorar sozinho ou de derramar lágrimas de crocodilo — tudo isso é muito interessante de descrever, mas eu queria propor algo que se abrisse para um problema social. Minha questão era a seguinte: como fazer para partir da primeira imagem que

* A bela Níobe, filha de Tântalo e rainha de Tebas, suscita a ira divina ao se julgar mais digna de adoração que Leto, mãe dos gêmeos olímpicos Apolo e Ártemis. Estes vingam o ultraje, massacrando os sete filhos e as sete filhas de Níobe. A rainha desesperada transforma-se num rochedo de mármore que verte lágrimas infinitamente. [N.T.]

eu mostrei e chegar à última? No fundo, é a questão da indignação. É claro que existem inúmeros fenômenos psicológicos que eu não levei em conta, eu bem disse que mil perguntas podem ser feitas. Parti daquilo que tinha diante dos olhos. Hoje, aqui, eu quis explorar a possibilidade de a emoção transformar alguma coisa de forma ativa. Se estou sozinho em casa e rolo aos prantos na cama, e se, no dia seguinte de manhã, vou ao trabalho e nada acontece, eu não transformei nada. Algo talvez tenha se transformado dentro de mim. Minha conferência de hoje era um comentário à seguinte frase: "A emoção não diz eu". Eliminei certos aspectos, mas é claro que eles existem.

Quer dizer então que existem emoções boas. Existem também emoções ruins, que é preciso saber controlar? Como e por quê? Estão sempre pedindo que a gente controle nossas emoções, mas por quê? Voltando à indignação: a gente pode chorar, ninguém vem controlar essa emoção, mas basta a gente ficar com raiva para que a emoção seja controlada pela sociedade, para que ela logo seja proibida. Quer dizer, querem que a gente jogue com as emoções, controle nossas emoções; se a gente não souber controlar, vem alguém e controla por nós. É difícil administrar nossas próprias emoções diante dos outros.

Concordo totalmente. Quanto à primeira pergunta, não são as emoções que são boas ou ruins, são os bons usos

e os maus usos de todas as emoções. Estou numa situação muito curiosa: sou historiador da arte, e não filósofo da moral. A culpa é minha, entrei num assunto que provoca questões de filosofia moral. Não sou nem um pouco competente para responder, mas ao mesmo tempo tenho certeza de que é um falso problema dizer que existem emoções ruins. Um problema bem melhor seria dizer que existem maus usos da emoção. A questão toda está no controle, uma questão política e social considerável. Vivemos em sociedades de controle, como as denominava Deleuze. É a mesma questão que se apresenta com a obra de arte e a literatura: como produzir um objeto capaz de fugir a esse controle o maior tempo possível? É difícil. Eu não respondi propriamente sua pergunta, mas acho que não existe uma solução milagrosa. Acho que, num momento determinado, uma certa emoção pode ter uma certa eficácia. Ela é fecunda, mas depois, se você a repete, se torna um tipo de conformismo. Era essa a sua pergunta?

Sim, mas se decidimos aceitar o choro, então teremos que aceitar também a emoção da raiva, não zombar das pessoas que explodem de raiva, das pessoas que têm outras emoções além do choro. É aqui que as coisas podem se complicar.

Imagine uma sociedade sem raiva, seria terrível também, não? Se, no âmbito familiar, você aceita que todo mundo ao seu redor se deixe dominar pela raiva, tudo fica insupor-

tável. Mas se você neutraliza toda raiva, tudo também fica insuportável, em outro sentido. Há, portanto, momentos fecundos, condições propícias para o aparecimento da raiva.

As manifestações de alegria pelo riso, as manifestações de tristeza pelo choro ou pela raiva são uma linguagem universal inata e não adquirida. Ela é compreensível por todos os humanos, não se trata de uma questão de cultura. Isso não é bem uma pergunta, gostaria apenas de saber sua opinião.

Eu acho que as coisas são mais complicadas do que isso. Um chinês chora, mas ele não chora pelas mesmas coisas, nem nos mesmos momentos; as diferenças culturais são consideráveis. Chorar, tudo bem, mas quando, como, onde e diante de quem? De repente, isso se torna uma história cultural. O que importa, como na frase de Marcel Mauss que eu citei, é a maneira como transmitimos as emoções aos outros, por meio de gestos, de mímicas, e segundo certas regras. Nesse sentido, a emoção é algo totalmente adquirido. Basta comparar os rituais de luto, eles são muito diferentes de um canto a outro do planeta, e não são sempre "tristes" no sentido como nós o entendemos. No Ocidente, após um enterro, acontece de as pessoas se reunirem para comer e até mesmo celebrar. Nos Bálcãs, quando se reúnem para comer após um enterro, as pessoas às vezes fazem verdadeiras festas, cantam, tocam músicas e dançam de um jeito que pode ser chocante para nós.

Uma pessoa que não tem emoção está morta?
Digamos que certas pessoas que não têm emoções são loucas, são psicóticas.

Podemos dizer que a emoção tem suas origens nos extremos — a tristeza ou a alegria, o bem e o mal?
Há emoções como há sabores e cores, existem as extremas e também as nuances, as emoções insípidas, misturadas, difusas, cambiantes, pulverizadas... Do ponto de vista da descrição fenomenológica, há uma infinidade de emoções.

Então podemos ter emoções insípidas, neutras?
Com certeza.

E quando a gente está entre a alegria e a tristeza, quando a gente sente uma emoção que não consegue captar, como é que se faz para expressar isso?
Aqui sou obrigado a formular hipóteses quando prefiro fazer observações. Posso formular a hipótese que, se você tem uma emoção dupla, que tende a se neutralizar, alguém que conheça você saberá senti-la tanto na sua maneira de pronunciar as frases e de escolher suas palavras como na postura do seu corpo.

A dificuldade não viria do fato de a gente utilizar a mesma palavra tanto para o sentimento como para a expressão do sentimento? Falamos de emoção ao

mesmo tempo para a forma e para o fundo. Quando vemos um bebê chorar, sabemos que ele não aprendeu o código do choro, e isso é diferente da história de Darwin ou dos chineses, por exemplo, que têm uma emoção mas a expressarão de uma outra forma. A dificuldade não viria do fato de não distinguirmos a emoção vista da emoção sentida?

Sim, de fato há uma dificuldade aí. É por isso que eu me limito a um certo nível de linguagem. Jean-Didier Vincent, por exemplo, falaria daquilo que considera ser a emoção em si. Por que passar pelas imagens e pelo aspecto dos corpos? Porque, no fundo, não tenho certeza de estar buscando a essência das coisas. Eu estou buscando sua aparição, o que é muito diferente. A filosofia opõe a essência e a aparência, dizemos que a aparência é sem importância e que a essência é coisa séria. Eu não concordo com essa hierarquia filosófica, acredito que aquilo que se manifesta é um objeto de estudo tão sério quanto possível. Talvez você me diga que, se eu me interessar somente pelas aparências, não serei um filósofo, e eu talvez aceite sua objeção. De qualquer forma, eu não sei o que "é" a emoção, eu não busco nunca o que ela é em absoluto. Existem duas maneiras de dizer que uma coisa "é". Você pode dizer "Eu estou emocionado". Se você diz isso, fatalmente estará falando de um breve momento, pois hoje à noite você estará menos emocionado e, amanhã, já não será mais a mesma emoção. Depois, há o grande "é" dos

filósofos que chamamos em latim de *quidditas*, o "é" geral. Sócrates é bom em geral? Aristóteles respondia a essa pergunta com precisão: "Eu não posso saber se Sócrates é bom enquanto ele estiver vivo", pois de uma hora para outra ele pode se tornar mau. O filósofo espera que Sócrates morra para somente então dizer qual é a verdade do "é" de Sócrates. Muitos filósofos têm essa atitude, inclusive filósofos contemporâneos. Eles começam constatando que alguma coisa está morta para então dizer: "eis o que essa coisa é". É fácil esperar que uma coisa esteja morta para dizer o que é. Isso se chama metafísica. Não é o meu negócio, eu prefiro que Sócrates continue vivo, que a borboleta continue voando, mesmo que eu não possa pregá-la em um pedaço de cortiça para dizer que a borboleta "é" — decididamente — azul. Prefiro não ver completamente a borboleta, prefiro que ela continue viva: essa é a minha atitude quanto ao saber. Eu a vejo aparecer e tento pôr meu olhar em palavras, em frases. Mas esse é um olhar tão frágil e furtivo quanto são as minhas frases; se elas forem impressas, elas durarão, para o bem ou para o mal. Seja como for, é inevitável que a borboleta desapareça, já que é livre para ir aonde bem quiser, e não precisa de mim para viver sua liberdade. Ao menos eu terei apanhado em pleno voo, sem guardar apenas para mim, um pouco de sua beleza.

ESTE TEXTO É A ADAPTAÇÃO DE ALGUMAS PÁGINAS
DE UM LIVRO EM FASE DE ESCRITA QUANDO
DA REALIZAÇÃO DA CONFERÊNCIA EM MONTREUIL,
PUBLICADO EM 2016 PELAS ÉDITIONS DE MINUIT
SOB O TÍTULO DE *PEUPLES EN LARMES, PEUPLES EN ARMES*,
SEXTO VOLUME DA SÉRIE *L'OEIL DE L'HISTOIRE*.

LEGENDAS

fig.1
Oscar Gustave Rejlander, "Criança em prantos", fotografia para a obra de Charles Darwin, *The Expression of Emotions in Man and Animals* (Londres: John Murray, 1872), prancha 1 (detalhe).

fig.2
Oscar Gustave Rejlander, "Gritos e lágrimas das crianças", fotografia para a obra de Charles Darwin, *The Expression of Emotions in Man and Animals* (Londres: John Murray, 1872), prancha 1.

fig.3
Anônimo, "Chimpanzé desapontado e mal-humorado", ilustração para a obra de Charles Darwin, *The Expression of Emotions in Man and Animals* (Londres: John Murray, 1872), figura 18.

fig.4
Anônimo, "Cabeça de cão rosnando", ilustração para a obra de Charles Darwin, *The Expression of Emotions in Man and Animals* (Londres: John Murray, 1872), figura 14.

fig.5
Anônimo, "Cabeleira de uma mulher alienada", ilustração para a obra de Charles Darwin, *The Expression of Emotions in Man and Animals* (Londres: John Murray, 1872), figura 19.

fig.6
Anônimo, "Expressão de terror [de um velho senil]. A partir de uma fotografia do dr. Duchenne", ilustração para a obra de Charles Darwin, *The Expression of Emotions in Man and Animals* (Londres: John Murray, 1872), figura 20.

fig.7
Anônimo romano, a partir de um original grego do século III a.C., *Laocoonte e seus filhos* (detalhe), mármore, c. 50 d.C. Roma, Musei Vaticani.

fig.8
Auguste Rodin, *A porta do Inferno* (detalhe), gesso, 1880-1917. Paris, Musée d'Orsay. Foto de Georges Didi-Huberman.

fig.9
Paul Régnard, "Começo de um ataque, grito", fotografia publicada originalmente em *Iconographie photographique de la Salpêtrière*, vol. II, prancha XXVIII (Paris: Bureaux du Progrès médical, 1878).

fig.10
Pier Paolo Pasolini, catástrofe das minas de Morgnano (esposa de mineiro), fotograma de *A raiva*, 1962-1963.

fig.11
Pier Paolo Pasolini, catástrofe das minas de Morgnano (esposa de mineiro amparada por conhecidos), fotograma de *A raiva*, 1962-1963.

fig.12
Alexander Tsiaras, funeral na Grécia, 1979, fotografia publicada originalmente em Loring M. Danforth, *The Death Rituals of Rural Greece* (Princeton: Princeton University Press, 1982).

fig.13
Giovanni Bellini, *Lamentação sobre o Cristo morto*, óleo monocromático sobre madeira, c. 1490-1505. Florença, Galleria degli Uffizi.

fig.14
Aby Warburg, *Bilderatlas Mnemosyne*, 1927-1929, prancha 42. Londres, Warburg Institute Archive. ©Warburg Institute.

fig.15
Bertoldo di Giovanni, *Crucificação* (detalhe), relevo em bronze, c. 1485. Florença, Museo Nazionale del Bargello.

figs.16-7
Serguêi Mikhailóvitch Eisenstein, mulheres chorando diante do cadáver de Vakulintchuk, fotogramas de *O encouraçado Potemkin*, 1925.

figs.18-9
Serguêi Mikhailóvitch Eisenstein,
mãos do luto e punhos da cólera,
fotogramas de *O encouraçado
Potemkin*, 1925.

figs.20-1
Serguêi Mikhailóvitch Eisenstein,
discursos e cantos políticos,
fotogramas de *O encouraçado
Potemkin*, 1925.

figs.22-3
Serguêi Mikhailóvitch Eisenstein,
a cólera explode, fotogramas
de *O encouraçado Potemkin*, 1925.

figs.24-5
Serguêi Mikhailóvitch Eisenstein,
a revolução começa, fotogramas
de *O encouraçado Potemkin*, 1925.

SOBRE A COLEÇÃO

Fábula: do verbo latino *fari*, "falar", como a sugerir que a fabulação é extensão natural da fala e, assim, tão elementar, diversa e escapadiça quanto esta; donde também falatório, rumor, diz que diz, mas também enredo, trama completa do que se tem para contar (*acta est fabula*, diziam mais uma vez os latinos, para pôr fim a uma encenação teatral); "narração inventada e composta de sucessos que nem são verdadeiros, nem verossímeis, mas com curiosa novidade admiráveis", define o padre Bluteau em seu *Vocabulário português e latino*; história para a infância, fora da medida da verdade, mas também história de deuses, heróis, gigantes, grei desmedida por definição; história sobre animais, para boi dormir, mas mesmo então todo cuidado é pouco, pois há sempre um lobo escondido (*lupus in fabula*) e, na verdade, "é de ti que trata a fábula", como adverte Horácio; patranha, prodígio, patrimônio; conto de intenção moral, mentira deslavada ou quem sabe apenas "mentira gentil do que me falta", suspira Mário de Andrade em "Louvação da tarde"; início, como quer Valéry ao dizer, em diapasão bíblico, que "no início era a fábula"; ou destino, como quer Cortázar ao insinuar, no *Jogo da amarelinha*, que "tudo é escritura, quer dizer, fábula"; fábula dos poetas, das crianças, dos antigos, mas também dos filósofos, como sabe o Descartes do *Discurso do método* ("uma fábula") ou o Descartes do retrato que lhe pinta J. B. Weenix em 1647, segurando um calhamaço onde se entrelê um espantoso *Mundus est fabula*; ficção, não ficção e assim infinitamente; prosa, poesia, pensamento.

PROJETO EDITORIAL Samuel Titan Jr. / PROJETO GRÁFICO Raul Loureiro

SOBRE O AUTOR

Georges Didi-Huberman, nascido em Saint-Étienne, em 1953, é um dos grandes intelectuais franceses de sua geração. Professor na École des Hautes Études en Sciences Sociales, em Paris, é autor de uma vasta obra ensaística, nutrida pelas ideias de autores como Freud, Benjamin, Pasolini ou Warburg. Seus temas de eleição cobrem uma gama que vai da filosofia da imagem à história da arte, passando pelo cinema e pela literatura. De sua autoria, a Editora 34 já publicou *O que vemos, o que nos olha* (1998) e *Diante da imagem* (2013).

SOBRE A TRADUTORA

Cecília Ciscato nasceu em São Paulo, em 1977. Graduada em Letras pela Universidade de São Paulo (2011), é também mestre em Língua Francesa pela Université Paris Descartes (2015). Traduziu o *Discurso do prêmio Nobel de literatura 2014*, de Patrick Modiano (Rio de Janeiro: Rocco, 2015), e verteu, para a coleção Fábula, *Que emoção! Que emoção?*, de Georges Didi-Huberman (2016), *Outras naturezas, outras culturas*, de Philippe Descola (2016), *Como se revoltar?*, de Patrick Boucheron (2018), *O homem que plantava árvores*, de Jean Giono (2018, em colaboração com Samuel Titan Jr.) e *O tempo que passa (?)*, de Étienne Klein (2019).

SOBRE ESTE LIVRO

Que emoção! Que emoção?, São Paulo, Editora 34, 2016 TÍTULO ORIGINAL *Quelle émotion! Quelle émotion?*, Paris, Bayard, 2013 © Georges Didi--Huberman, 2013 EDIÇÃO ORIGINAL © Bayard, 2013 TRADUÇÃO © Cecília Ciscato PREPARAÇÃO Leny Cordeiro REVISÃO Flávio Cintra do Amaral PROJETO GRÁFICO Raul Loureiro TRATAMENTO DE IMAGEM Jorge Bastos COMPOSIÇÃO Alexandre Pimenta ESTA EDIÇÃO © Editora 34 Ltda., São Paulo; 1ª edição, 2016; 2ª reimpressão, 2021. A reprodução de qualquer folha deste livro é ilegal e configura apropriação indevida dos direitos intelectuais e patrimoniais do autor. A grafia foi atualizada segundo o Acordo Ortográfico da Língua Portuguesa de 1990, que entrou em vigor no Brasil em 2009.

CIP — Brasil. Catalogação-na-Fonte
(Sindicato Nacional dos Editores de Livros, RJ, Brasil)

Didi-Huberman, Georges, 1953
Que emoção! Que emoção? / Georges
Didi-Huberman; tradução de Cecília Ciscato —
São Paulo: Editora 34, 2016 (1ª Edição), 2021 (2ª Reimpressão).
72 p. (Coleção Fábula)

Tradução de: Quelle émotion! Quelle émotion?

ISBN 978-85-7326-620-7

1. Ensaio francês. I. Ciscato, Cecília.
II. Título. III. Série.

CDD-844

TIPOLOGIA Fakt PAPEL Pólen Bold 90 g/m^2 IMPRESSÃO Edições Loyola, em maio de 2021 TIRAGEM 3.000

Editora 34
Editora 34 Ltda. Rua Hungria, 592
Jardim Europa CEP 01455-000
São Paulo — SP Brasil
TEL/FAX (11) 3811-6777
www.editora34.com.br